（一）

笔法笔画

王丙申　编著

歐楷入門

1+1

海峡出版发行集团
THE STRAITS PUBLISHING & DISTRIBUTING GROUP
福建美术出版社

图书在版编目（CIP）数据

欧楷入门 1+1. 1，笔法笔画 / 王丙申编著 . -- 福州：福建美术出版社，2021.3（2024.3 重印）
ISBN 978-7-5393-4216-0

Ⅰ . ①欧… Ⅱ . ①王… Ⅲ . ①楷书－书法 Ⅳ . ① J292.113.3

中国版本图书馆 CIP 数据核字（2021）第 031578 号

出 版 人：郭　武
责任编辑：李　煜

欧楷入门 1+1·（一）笔法笔画

王丙申　编著

出版发行：福建美术出版社
社　　　址：福州市东水路 76 号 16 层
邮　　　编：350001
网　　　址：http://www.fjmscbs.cn
服务热线：0591-87669853（发行部）　　87533718（总编办）
经　　　销：福建新华发行（集团）有限责任公司
印　　　刷：福建新华联合印务集团有限公司
开　　　本：889 毫米 ×1194 毫米　1/16
印　　　张：10
版　　　次：2021 年 3 月第 1 版
印　　　次：2024 年 3 月第 8 次印刷
书　　　号：ISBN 978-7-5393-4216-0
定　　　价：76.00 元（全 4 册）

　　历来提笔修习书法都要从最基础的笔画学起。古人云："一点成一字之规，一字乃终篇之准。"这说明点画是书写的根本。用笔就是笔画书写的法则和规律，包括起笔、行笔、收笔等几个步骤。那么，我们应该如何熟练正确地掌握笔法呢？首先，我们要认真观察每个笔画的大小、长短、粗细、轻重和角度等问题。然后，要分析其用笔、行笔是中锋还是侧锋，行笔速度是快是慢等问题。最后，根据要求运用正确的笔法进行书写。欧阳询的《用笔论》曰："夫用笔之体会，须钩粘才把，缓绁徐收，梯不虚发，斫必有由。"其意思正是讲用笔的体会，执笔必须双钩紧贴，刚好把握，缓缓地引笔，慢慢地收锋，要有所依托来由，不可随便动笔，下笔入纸开始书写必须以古法为依据准则。

　　起笔又称落笔、下笔，是用笔的起始，笔锋开始接触纸面的动作。收笔是完成一个字后，笔锋离开纸面的动作。运笔则是指从起笔到收笔的整个行笔过程。

　　在用笔时，运用手腕运转毛笔，要熟练掌握指、腕、臂的作用及其相互关系。一般来讲，手指主要作用于执笔，腕和臂的作用在于运笔。至于运腕、运臂的幅度大小，则是根据字的大小来决定。字越小，运腕的幅度越小；字越大，运腕、运臂的幅度则越大。正如蒋和说："运用之法，小字运指，中字运腕，大字运肘。"指、腕、臂三者之间要相互协调配合，共同完成书写过程，缺一不可。

　　运笔主要是表现笔画的形态和精神，讲究起驻、使转、斜正、顿挫、方圆、快慢、虚实、长短、粗细等技巧。

如何正确地掌握笔法

1. 粗与细

　　南北朝的王僧虔在《笔意赞》中曾说："粗不为重，细不为轻。"意思是，笔画粗，不一定就是凝重；笔画细，不一定就是轻飘。在书写过程中，笔画的粗细应根据字的特征产生不同的变化，不能仅仅追求笔画的粗细，否则反而有失协调。笔画细则要求劲健、挺拔、险绝。笔画粗是为追求笔画的丰满、雄强、含蓄。

2. 方与圆

　　有棱角的笔画称之为方笔，其棱角主要表现在起笔、收笔和转折之处。方笔体现了一种刚劲挺拔、端

庄规范的美感，起笔多以露锋。

棱角不明显或没有棱角的笔画称之为圆笔，圆笔给人一种古朴深沉、锋芒内敛、雄浑含蓄之美，起笔多以藏锋。

3. 提和按

用笔关键在于"提"和"按"的技巧。"提"是笔锋接触纸面，并逐渐减少接触面积，从而让笔画由粗变细、由重到轻的运笔过程。提起笔锋时用力要均衡，不宜提得过快，否则会导致笔画粗细不均匀。"按"是指将笔锋用力向下按压的运笔过程，笔锋接触纸面由少到多、由轻到重。按笔时用力要匀而稳，不可用力过猛或过快，否则将会出现"墨猪"般的败笔。

4. 中锋和偏锋

中锋又称正锋，是指书写时笔锋在点画中间运行，笔画圆润饱满。偏锋又称侧锋，是指书写时笔锋在点画一侧运行，笔尖一侧的笔画光洁润滑，而笔腹的一侧枯燥滞涩。

通常我们写一个点画时，起笔多用侧锋，行笔一般用中锋。这两种笔法相互交叉使用，让笔法更具变化。

5. 露锋和藏锋

露锋指的是起笔和收笔时，笔锋显露出来。下笔时，落笔即走，笔画开端呈尖形或方形。藏锋，就是起笔和收笔时笔锋藏在笔画之内不外露，笔画开端呈圆形。

【左点】

露锋轻入笔，边行边按，让笔毫铺开，到位后向左下方行笔，之后回锋收笔。左点形如三角状，三个切面长短不一。

向左下微斜

饱满

【右点】

露锋轻入笔，边行边按，让笔毫铺开，到位后向右下方行笔，之后轻提收笔，要一笔完成，勿回锋勾描，形如三角状。

最短

向右下微斜

最长

無

亦

之

玉

【撇点】

藏锋起笔，向右下稍顿，即刻转向左下方撇出，出锋迅捷有力，忌出锋有虚尖。

出锋不可太长
棱角分明

【竖点】

露锋入笔向右稍顿，再以中锋往左下行笔，收笔时略做回锋。竖点外形向左稍斜，上粗下细，末端收笔不可露锋。

露锋起笔
由重到轻

成

帝

方

玄

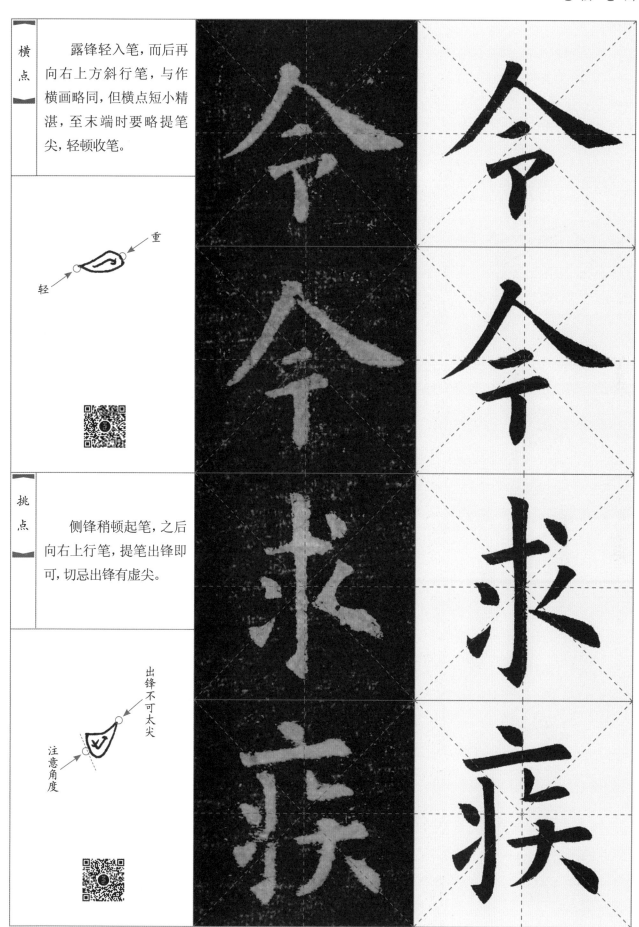

【横点】 露锋轻入笔,而后再向右上方斜行笔,与作横画略同,但横点短小精湛,至末端时要略提笔尖,轻顿收笔。

重

轻

【挑点】 侧锋稍顿起笔,之后向右上行笔,提笔出锋即可,切忌出锋有虚尖。

出锋不可太尖

注意角度

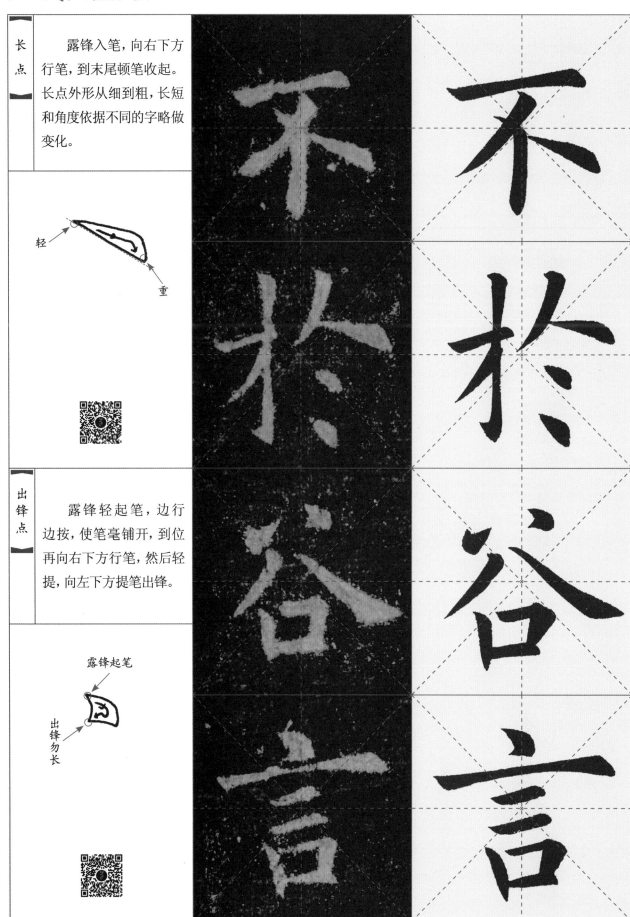

【长点】露锋入笔，向右下方行笔，到末尾顿笔收起。长点外形从细到粗，长短和角度依据不同的字略做变化。

轻

重

【出锋点】露锋轻起笔，边行边按，使笔毫铺开，到位再向右下方行笔，然后轻提，向左下方提笔出锋。

露锋起笔

出锋勿长

【左右点】 在一个字中，左右两点相对，起笔向中间靠拢，称"左右点"。左点书写笔法与右点类似，只是方向相反，位置左低右略高。

左轻右重

【相对点】 字中方向相背的左右两点，称"相对点"。其中左侧可以是左点或挑点，收笔可藏锋也可出锋；右侧为撇点，其高低角度相异。

大
小
上开下合

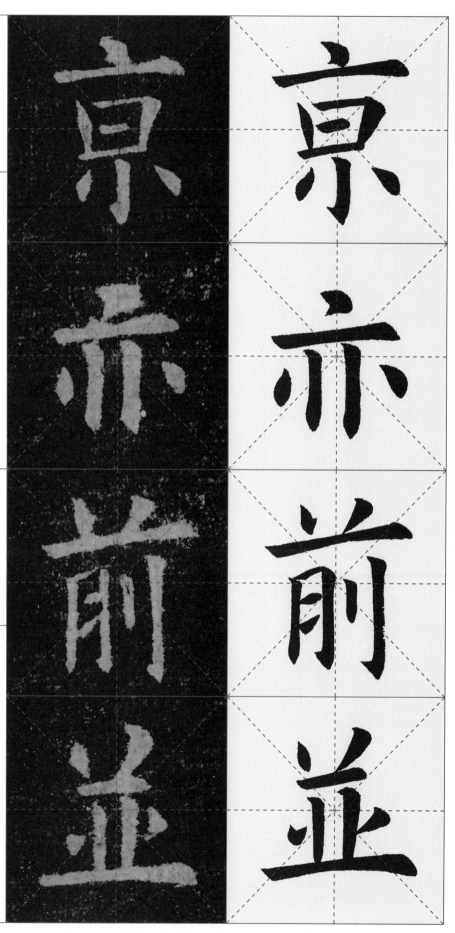

【八字点】

形如"八"字的两点为"八字点"，左侧撇点用方笔，形劲直，右点用笔方圆皆可。

呈八字形

【上下点】

此处主要以字的上下两点为主。上点多书写成出锋点，收笔向左下出锋，呼应衔接下点，下点为右点，书写稳重，上小下大。

出锋或藏锋都可

饱满

横三点

横向三点成横势排列，左、中点用左点，中点较轻，右点用撇点，且较大。

高低错位

横四点

横四点左右外侧的两点较大，中间两点较小，四点间距基本均匀相等。

大　　　大

小

【聚四点】

四点在竖笔两侧呈上下布局，相聚之势称作"聚四点"。最多出现在"雨""雨字头""绿"等字中。四点上下衔接，左右呼应。

四点间距勿大

【竖三点】

"竖三点"上下成竖列，"氵"的三点上下错落，上面两点为撇点或右点，下点为挑点，三点笔断意连，中点出锋长短，因字而异。

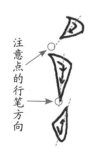

注意点的行笔方向

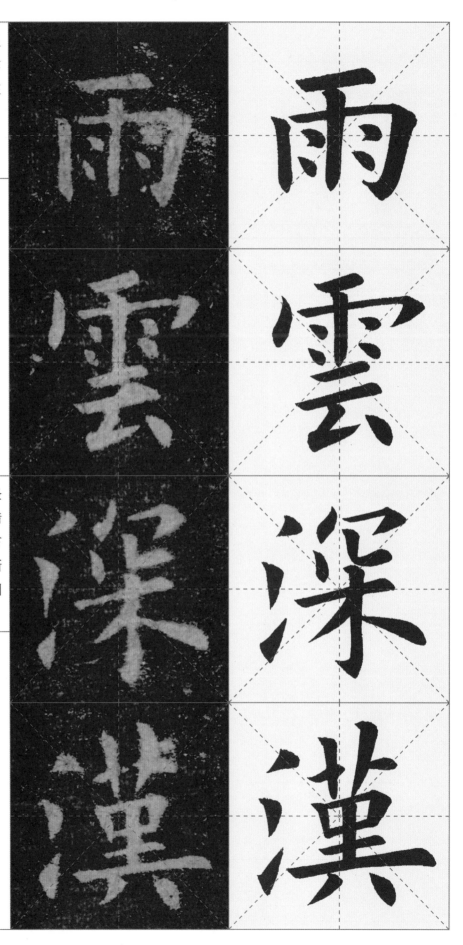

长横

露锋轻入笔,稍顿笔后以中锋向右上方斜行笔,至末端提笔轻顿,再回锋收笔。长横左低右高,长而舒展,两头粗,中间稍细。

轻　重

左低右高

短横

露锋轻起笔,而后向右上斜行笔,至末端缓提笔尖,轻顿再回锋收笔。

勿弯

左尖横

露锋轻入笔，稍顿而后以中锋向右上行笔，至末尾轻提呈回锋之势微收笔。左侧起笔略尖细，末端方圆皆宜，左细右粗。

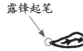

露锋起笔

收笔略重

右尖横

露锋起笔稍顿笔，而后向右上方中锋行笔，边行边提笔出锋。右尖横起笔粗且重，收笔细略轻。

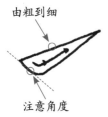

由粗到细

注意角度

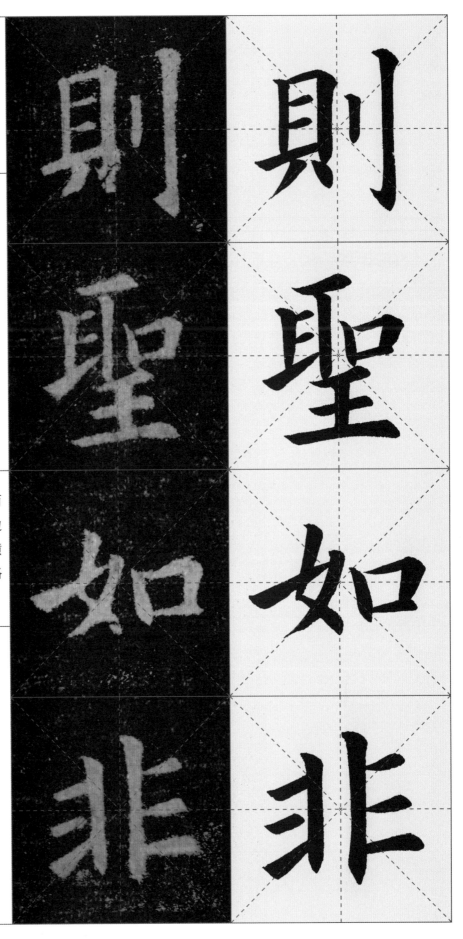

垂露竖

露锋入笔虚起，向右渐行渐转为中锋再往下行笔，到了末端笔锋向左再往下，最后向右上侧提笔收锋。两头粗重，中间稍细。

两头粗　垂直略细

左右垂露

垂露竖用在字的左或右两侧时，略微呈现不同，左侧垂露竖末端较粗重，右侧垂露竖，可以向右侧垂露，整个笔画修长，收笔微粗。

两头向外突出

回锋收笔

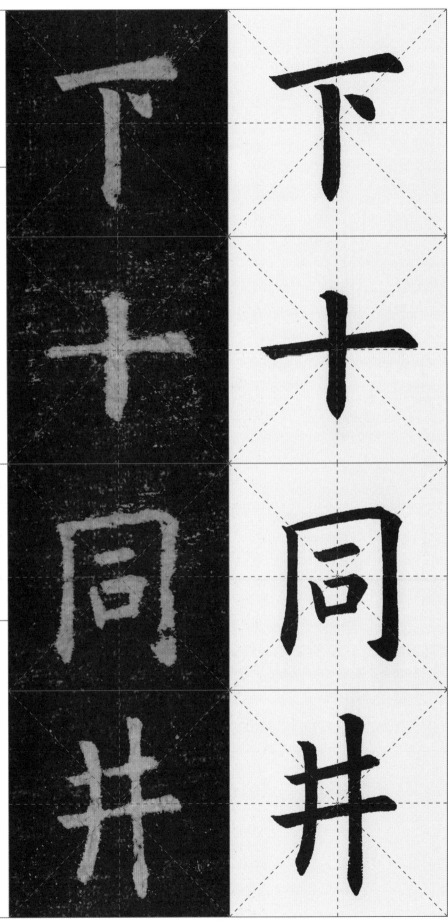

【悬针竖】

写竖起笔应欲竖先横，而后中锋向下行笔，至末端缓缓提起笔尖完成笔画。其形似针，故称"悬针竖"。

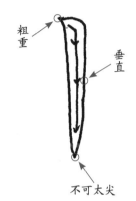

粗重

垂直

不可太尖

【尖头竖】

露锋轻起笔，顺势向下书写，中锋行笔渐渐加重用笔，末端笔锋向左再转向下，最后向右上侧回锋收笔。

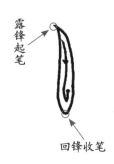

露锋起笔

回锋收笔

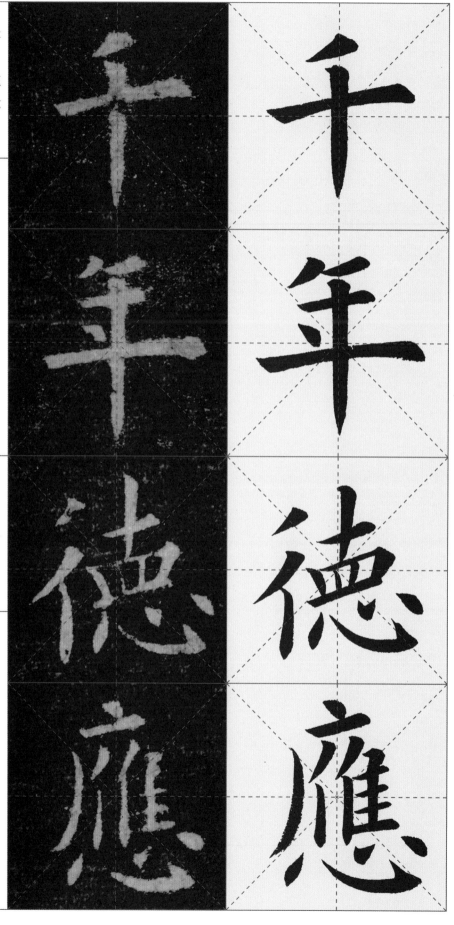

千年

德應

粗头竖

粗头竖也称作"重头竖",写法与垂露竖相同,只是行笔由重渐渐转轻,收笔轻回或自然提起。

露锋起笔

收笔勿太重

此

持

徵

茨

左斜竖

露锋起笔稍顿,然后向左下方斜行笔,边行边提,至末端收笔即可。

向左下微斜

由重到轻

【右斜竖】

露锋起笔稍顿，再向右下斜行笔，取势往右稍斜倚，末端回锋轻收。

向右下微斜

回锋收笔

四

郡

【短竖】

短竖，顾名思义，形短而小，分别有尖头短竖和粗头短竖，注意结合字而灵活变化，把握好笔画粗细。

露锋起笔

收笔勿太重

而

霄

竖撇

起笔与写竖画相同欲竖先横,而后以中锋向下垂直行笔,再往左下方撇出,边行边提笔出锋,注意出锋不宜长。

垂直 →

向左下撇出

长撇

先侧锋落笔向右下顿,转而往左下方行笔,书写至末端稍按,继而顺势出锋,注意长撇的粗细变化。

头重 →

由重到轻

【短撇】

侧锋落笔向右下顿笔，而后向左下方斜行笔，边行边迅速提笔出锋，但不可太快，以免出现虚尖。

重

轻

由粗到细

【平撇】

侧锋向右下顿笔，而后向左下方斜行笔，边行边加快速度提笔出锋，不可太快，忌出现虚尖。注意角度，平撇形势稍斜略平。

方

底部略平

公

幺

千

重

兰叶撇

以露锋起笔,向左下方边行边按,由细渐渐变粗,继续边行边提笔,再由粗转细。兰叶撇两头尖中间粗,形如兰叶飘逸舒展。

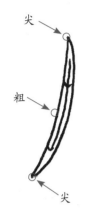

回锋撇

露锋起笔向右下稍顿,再向下方中锋行笔,笔画渐细,至末端向左轻顿提笔微微出锋,出钩不可太明显。

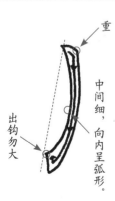

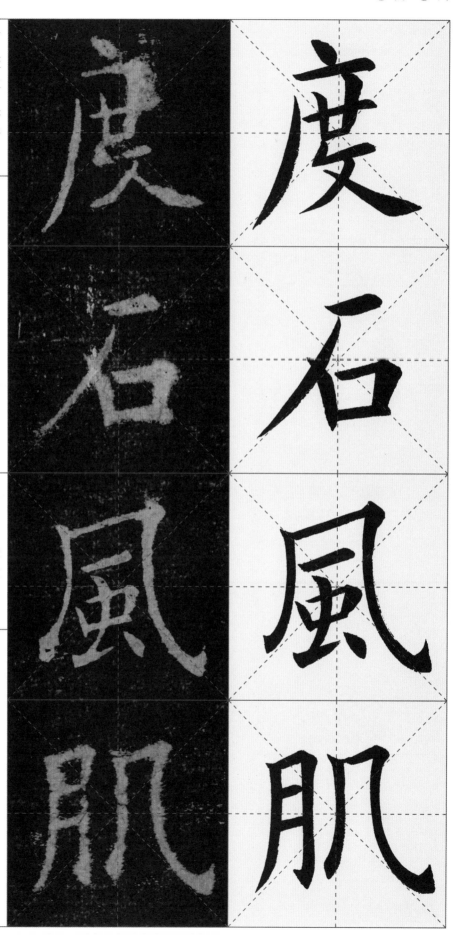

【曲头撇】

逆锋起笔，稍顿之后向左下方行笔，至末端慢慢提笔而后顺势出锋。曲头撇头要粗重，向左上微微拱起弧度。

起笔略重

注意弯曲变化

【横撇】

露锋起笔，稍顿，往右上方行笔，由粗到细，到转折处提、顿笔后引笔向左下方撇出，出锋前应稍稍按笔，使其形成一个"弧肚"。

左低右高

不可太弯

横折折撇

露锋起笔轻顿，调整成中锋向右上方行笔，至折处提、按，再往左下方写短撇，至折处轻提笔向右下稍顿笔，再向左下方写长撇。

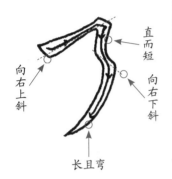

向右上斜

直而短

向右下斜

长且弯

斜捺

起笔以露锋（或藏锋均可），而后往右下方行笔，边行边按，由细变粗，行笔至波角处稍顿笔，向右上方缓缓出锋。

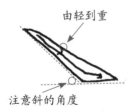

由轻到重

注意斜的角度

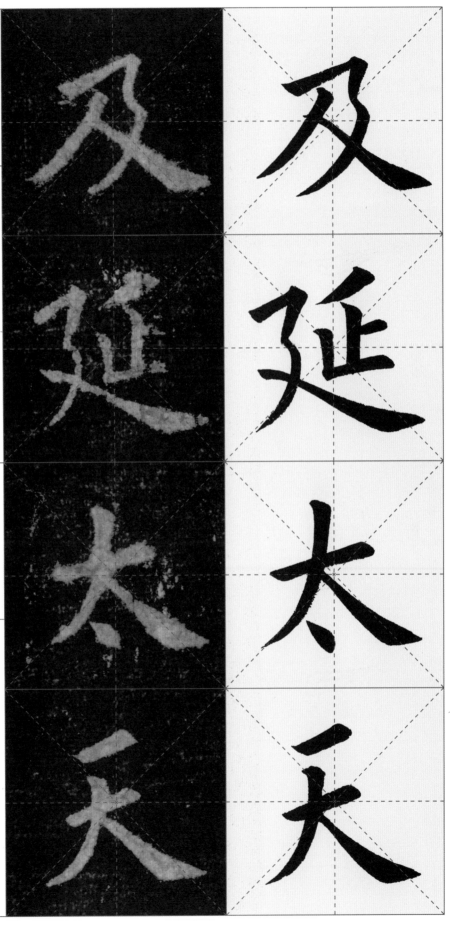

【平捺】

藏锋起笔，略微向右上方行笔，然后向右下方缓缓行笔，慢慢加重笔力，到波角处稍顿，再向右上缓缓提笔出锋。

由细到粗

出锋不宜太尖

方

重

【反捺】

以露锋入笔，向右下方行笔，到末端顿笔收起。其形由细变粗，反捺的长短和角度依据不同的字而有所变化。

露锋起笔

回锋收笔

之

遠

食

耴

【竖钩】

欲竖先横，横向顿笔后转中锋垂直下行，至钩处，稍顿，再以侧锋向左出钩，笔力沉稳细腻，出钩短小有力，含蓄不示张扬。

略重

垂直

出钩勿长

【弯钩】

露锋起笔，再向下行笔，略微呈弧形，至末端向左平挑出锋。钩处内圆外方。

呈弧形

与起笔基本对齐

【横钩】 露锋起笔稍顿，向右上方中锋行笔，到末端轻提笔，向右下顿后即刻往左下钩出，出锋不可有虚尖，横笔要细，下方略呈弧形。

左低右高

钩不宜长

【卧钩】 露锋轻入笔，向右下行笔，由细变粗，至钩处稍停，调整笔锋，再向左上方挑笔出锋，注意卧钩底部略平。

高低错位

由轻到重

略重

字 宀 察 宗 心 必

【斜钩】

横切入笔,向右下方行笔,到末端稍顿向右上方钩出,斜钩中部略细,其形直中有弯,斜而不倒,钩笔内圆外方。

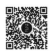

【横斜钩】

起笔同写横画,往右上行笔至折处提顿,再向下中锋行笔,渐渐由粗转细,行至中间略向右下行笔由细加粗,钩处顿笔挑出。

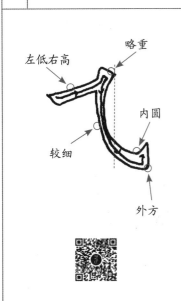

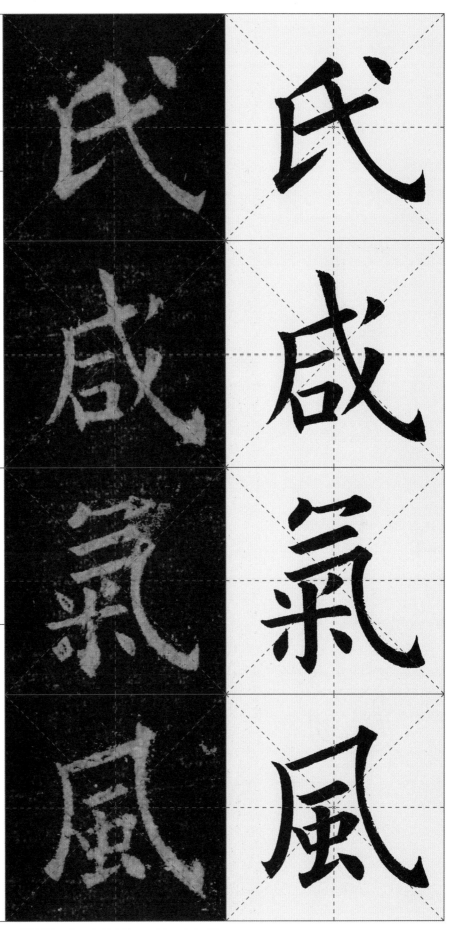

【横折钩】

露锋轻起笔，往右上中锋行笔，至折处轻顿，而后向下中锋行笔写竖钩，其钩内圆外方。横折钩要横短竖长，横细竖粗。

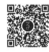

【竖弯钩】

露锋起笔稍顿，向左下斜行笔，至转弯处要轻、细，自然流畅，然后向右行笔至钩处向右上方挑出。

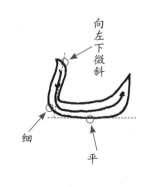

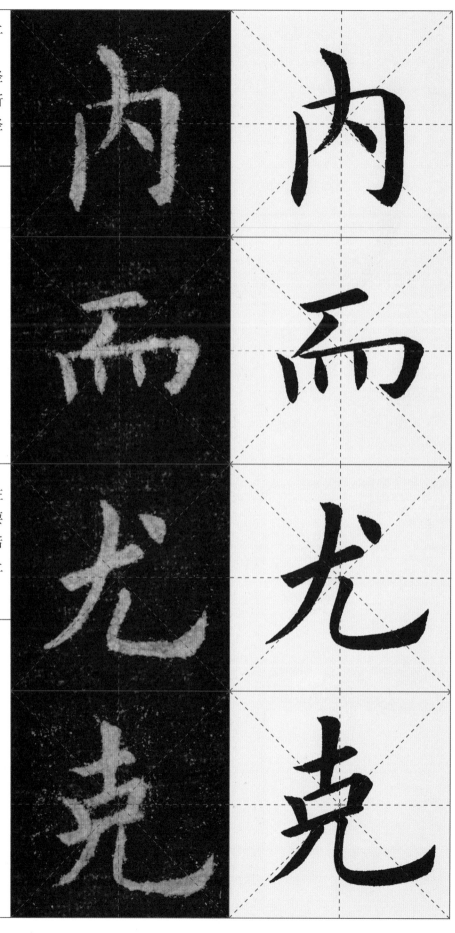

提	露锋起笔,稍顿转向右上方,加速提笔出锋即可。注意提笔出锋由粗到细,出锋不可太长。

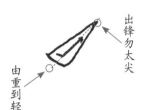

竖提	写竖提起笔与竖画相同,起笔由粗到细向下,到折笔处,向左带、轻顿,而后向右上稍快提笔出锋。

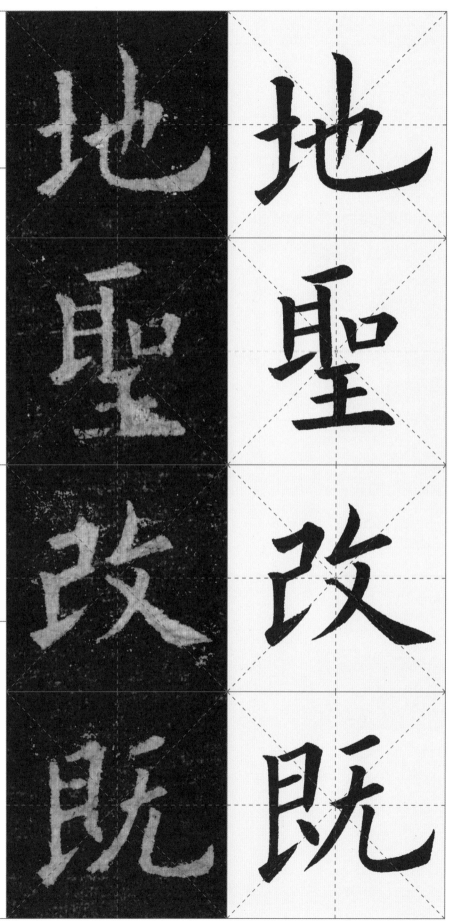

【横折】

露锋起笔，向右行笔至折处轻顿，再往下中锋行笔，最后回锋收笔。

横细　竖粗

【竖折】

以露锋起笔，稍顿后向下行笔，至折处轻提、微顿，调整笔锋中锋向右上写横笔，末端提、按，略回锋收笔。

露锋起笔

左低右高

【撇折（提）】

露锋入笔，稍顿而后向左下方斜行笔，笔力由重转轻，至折处轻提、顿，再转向右上方斜行笔，边行边提笔出锋。

方笔

短小含蓄

【竖弯】

露锋起笔向右下方斜行笔，行至弯处顺势往右，边行边按，末端略回锋收笔即可。

回锋收笔

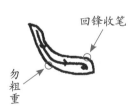

勿粗重

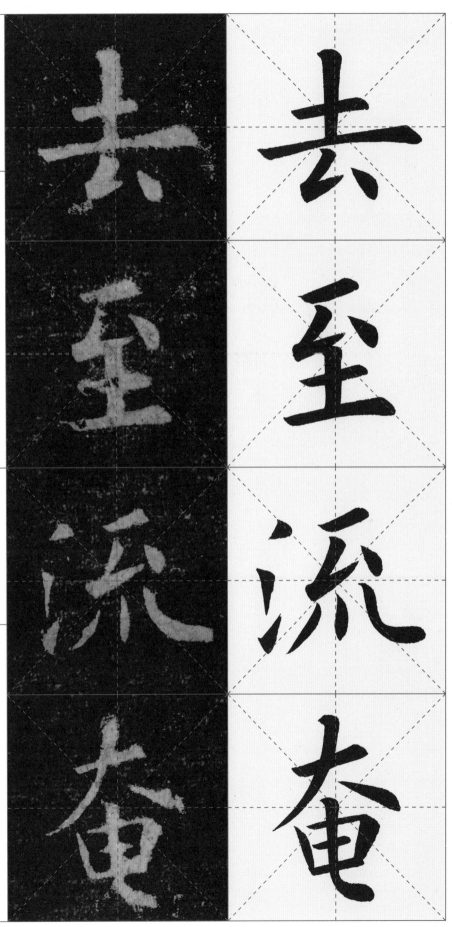

神氣

龍 華 神

風 無 氣

福 壽 樂

德 善 智

至遠求道

和致善書

清樂盡實

無誠明憂

機精性無

忘思養德

足貴寿
不為者
知和道仁

為山天清

下高水氣

天公流朗

福壽康
寧善
　上

　樂
若水中
在其

是志其書

居養樂讀

閑以至如

正气

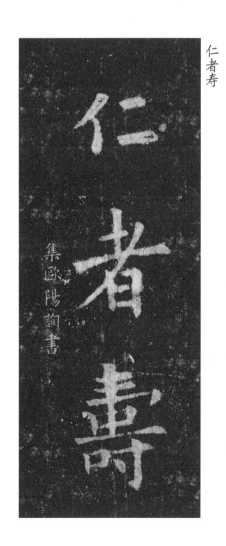

仁者寿

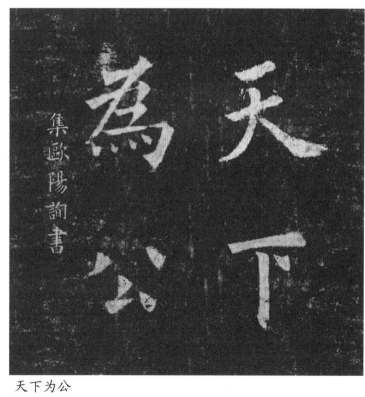

天下为公

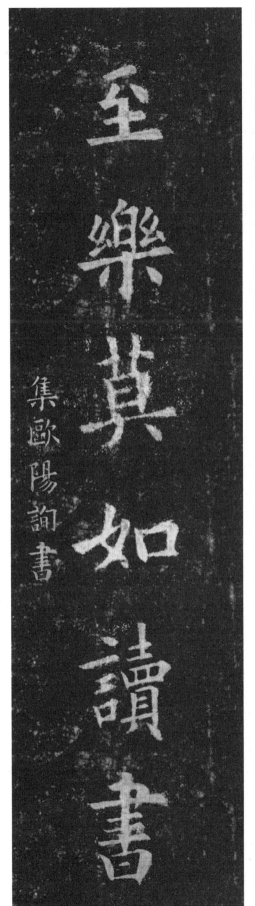

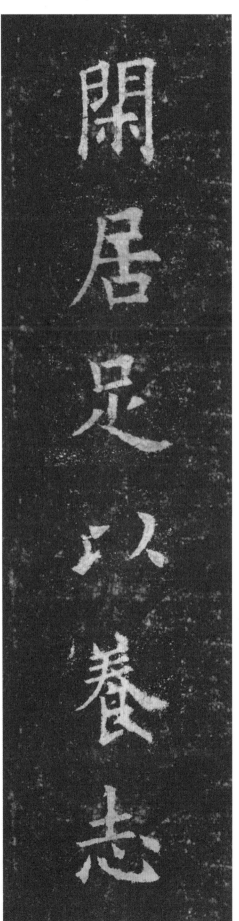

集歐陽詢書

闲居足以养志
至乐莫如读书